V

ESSAI

SUR

LE DESSIN ET LA PEINTURE,

RELATIVEMENT A L'ENSEIGNEMENT.

NOUVEAU PRÉCIS DE PERSPECTIVE.

Avec des Planches.

Par C. FARCY.

Il est un mieux, peut-être, hors des routes connues.
VOLTAIRE.

PARIS,
DE L'IMPRIMERIE DE A. BOBÉE.

1819.

ESSAI

SUR LE DESSIN ET LA PEINTURE,

RELATIVEMENT A L'ENSEIGNEMENT.

NOUVEAU PRÉCIS DE PERSPECTIVE.

Dans les arts comme dans les sciences, les règles fondamentales sont en petit nombre, et si les hommes qui écrivent pour l'enseignement font des volumes, c'est plutôt pour briller comme écrivains, que pour être utiles comme professeurs.

Un traité sur les arts devrait avoir presqu'à tous égards, la forme d'un rudiment. Cette idée déplaira peut-être aux gens de goût, mais qu'ils se rassurent; le sujet parle tellement à l'imagination, qu'il serait impossible de lui donner, même en s'y appliquant, la sécheresse qu'ils redoutent.

La plupart de ceux qui ont écrit sur la peinture, ont fait de gros livres qu'on a lus de leur tems, et que les artistes ont ensuite recueillis comme des meubles d'atelier qui ne leur sont pas autrement utiles. S'ils les lisent, c'est uniquement pour les avoir lus. Il n'en faut pas même excepter les écrits des grands maîtres, tels que ceux de *Leonard de Vinci*, qui sont bien loin de valoir ses peintures. On peut d'abord être surpris qu'il n'y eût pas de bonnes règles alors qu'on peignait de bons tableaux; mais quand on fait réflexion qu'Homère avait composé ses poëmes avant qu'Aristote vînt enseigner l'art poétique, on cesse d'être étonné.

De nos jours, on a fait un corps à peu près complet des principes épars dans les ouvrages de cent auteurs différens; mais, le système d'enseignement qui en est résulté, ne laisse-t-il rien à desirer? Les peintres qui savent raisonner leur art ne sont pas de cet avis.

En publiant cet essai, nous n'avons pas conçu l'idée de proclamer quelques principes nouveaux comme les seuls bons à suivre. On

nous objecterait avec raison, que ceux auxquels on s'est conformé jusqu'à présent, n'ont pas laissé de produire des chefs-d'œuvre. Contester cette vérité, ce serait se rendre semblable aux médecins de Molière, qui prétendent qu'un homme bien portant doit être malade, parce qu'il n'a pas suivi leurs ordonnances. Aussi nous nous bornerons à faire remarquer que les auteurs de ces chefs-d'œuvre, en profitant de ce qu'ils ont trouvé de bon, ont nécessairement rejeté ce qui était mauvais, ou plutôt l'ont rectifié pour leur usage. Les hommes de génie devinent le vrai, l'appliquent par sentiment, sans quelquefois s'en rendre compte, et c'est dans leurs ouvrages que leurs successeurs vont puiser les règles qui désormais doivent leur servir de guide.

Nous n'avons pas eu non plus la prétention de faire un cours complet de peinture. Quelques considérations sur les principes de l'art nous ont paru dignes d'être soumises au public et susceptibles de concourir à perfectionner l'enseignement. Nous avons borné notre ambition à nous rendre utile sous ce rapport, et si ce livre tombe entre les mains des élè-

ves, nous espérons qu'il pourra fixer de prime-abord, leurs opinions sur des points importans, qui restent trop long-tems vagues pour eux, et dont la non connaissance retarde leurs progrès, d'une manière quelquefois irréparable.

L'ordre et la méthode étant surtout desirables dans les ouvrages qui ont l'enseignement pour objet, nous avons divisé celui-ci en trois chapitres principaux, dans lesquels nous avons traité successivement du *mécanisme du dessin*, de *l'esprit du dessin*, et du *coloris*.

CHAPITRE PREMIER.

Du Mécanisme du dessin.

Le dessin étant le premier degré pour arriver à la peinture, et, pour ainsi dire, la base de l'édifice, doit être l'objet des considérations les plus importantes.

Trop de jeunes gens se contentent d'avoir crayonné pendant quelque tems, et prennent tout aussitôt la palette, croyant sans doute que la peinture consiste uniquement dans l'emploi des couleurs. Séduits par l'importance du coloris dans la représentation des objets, ils pensent qu'ils suppléera par son illusion à la négligence des autres parties de l'art. C'est à leur impatience blâmable que nous devons cette foule de tableaux qui discréditent notre école, ouvrages dans lesquels

on remarque pour tout mérite des couleurs bien fondues, mais dont le dessin, sans parler ici de la composition, est presque toujours d'une incorrection choquante.

On a dit souvent que l'école actuelle, à laquelle on refuse d'ailleurs des mérites plus élevés, brille par le dessin. Nous ne savons si l'on entend parler de quelques grands peintres sortis de l'atelier de David, ce qui ne serait pas un fort bon argument pour la foule des peintres médiocres ; mais ce que personne n'ignore, c'est que les tableaux admis aux concours qui ont lieu tous les deux ans, ne présentent généralement aucun titre à cette louange. Ces ouvrages offrent, pour la plupart, les défauts de dessin les plus grossiers. Des bras trop longs, des jambes trop courtes, des torses trop grands, des têtes mal posées sur les épaules, et presque toujours une miologie inexacte, voilà ce qu'il est impossible de ne pas remarquer. Les élèves reçoivent pourtant des éloges, au moins dans les journaux.

On ne saurait trop se persuader que pour

devenir peintre un jour, il faut d'abord se faire habile dessinateur.

On devrait aussi ne jamais oublier qu'en toute chose, pour acquérir de l'habileté, la pratique est loin de suffire, et que l'observation, la méditation, la théorie enfin, peuvent seules mettre celui qui se livre aux sciences ou aux arts, en état de sortir du troupeau des imitateurs.

Nous avons à présenter dans ce chapitre, des innovations qui, étant en opposition avec les idées universellement reçues chez les artistes, seront sans doute mal accueillies par eux ; cependant nous les exposerons franchement, afin que les juges non intéressés puissent les apprécier ce qu'elles valent.

La plupart des auteurs qui ont traité du dessin, l'ont défini « l'art de représenter les corps, par le moyen des clairs et des ombres ».

Cette définition, parfaitement bonne, est adoptée par tous les professeurs, et pour-

tant il n'y en a point qui la fassent comprendre aux jeunes gens qu'ils instruisent.

Au lieu de leur faire remarquer qu'il n'y est nullement question de lignes, ils procèdent comme si les lignes étaient tout ce dont il s'agit, et c'est de cette marche à contre-sens que provient le plus grand des défauts qu'on reproche aux dessins des élèves, la *dureté*.

Il n'y a point de lignes dans la nature.

Les corps n'offrent à l'œil que des surfaces.

Ces surfaces ont leurs limites, mais elles ne sont cernées par aucun trait, soit réel, soit apparent.

Pourquoi donc se servir de traits dans la représentation d'objets qui n'en présentent point ?

Puisque le dessin est l'art de représenter les corps par le moyen des clairs et des ombres, il est évident que les lignes sont de trop,

et qu'on devrait instruire l'élève à placer tout simplement les ombres, et à réserver les clairs de manière à figurer la forme et le relief.

Le trait, inventé pour dessiner les contours, est commode, mais il en résulte des inconvéniens qu'on éviterait en se servant de moyens plus conformes à la nature.

Nous voudrions donc qu'on habituât l'élève à déterminer les contours par des points plus ou moins rapprochés les uns des autres, et à procéder ensuite comme il fait quand son dessin est mis au trait. Par ce moyen, les ombres se terminant d'elles-mêmes aux points arrêtés, sans être renfermés dans une ligne tracée d'avance, le premier ouvrage d'un écolier aurait déjà du moëlleux, au lieu de cette sécheresse qui tient au trait extérieur que sa main mal habile force trop ; sécheresse qu'il conserve long-tems ou toujours, par suite de la routine à laquelle il est habitué.

On dira peut-être que le défaut qui résulte de l'emploi des traits, devient peu sensible dans les dessins des élèves habiles, qu'il

disparaît tout-à-fait dans ceux des maîtres, et qu'ainsi il importe peu de faire une réforme à cet égard. On pourrait ne pas convenir de la vérité de ces allégations, et répéter le reproche fondé qu'on a fait à la plupart des grands maîtres actuels, d'être trop secs dans leurs contours; mais en supposant qu'il n'en soit rien, si l'on considère qu'il s'agit ici de mettre les commençans dans une bonne route, et de hâter leurs progrès; si l'on reconnait le moindre avantage à la méthode que nous proposons, il suffit.

Les défenseurs de l'école se fondent sur une raison qu'ils croient bien plus forte. Ils disent que la dureté des contours n'est pas à fuir, parce qu'elle est la source de la correction du dessin ; et la preuve qu'ils en donnent, c'est que les contours de Raphaël sont durs, et même découpés. Nous convenons du fait, mais non de la conséquence. Raphaël a mis de la sécheresse dans ses contours, mais ce n'est pas ce qu'il a fait de mieux. Il eût été plus parfait encore, s'il leur eût donné plus de moëleux et de douceur. C'est par ses beaux côtés qu'il faut copier ce peintre sublime, et

non par le seul où il pêche. De grands peintres, parmi lesquels on peut citer le Guide, le Dominiquin, Lesueur, Philippe de Champaigne ont prouvé qu'on peut être correct et élégant sans dureté, et si Raphaël est tombé dans ce défaut, on peut affirmer que ç'a été uniquement par un respect exagéré pour les lignes extérieures.

Qu'on ne croie pas cependant que notre intention soit de bannir entièrement le trait de l'art du dessin. Nous voudrions le rendre inutile, et l'interdire à l'élève qui copie les ouvrages de son maître ; mais nous savons qu'il est nécessaire à l'artiste qui compose. Le croquis sert à fixer les idées fugitives du dessinateur. En effet, lorsqu'il conçoit un sujet, le seul moyen qu'il ait de s'en rendre compte, puis de le perfectionner, c'est de le mettre au trait ; mais qu'a de commun celui qui crée, avec celui qui n'en est encore qu'à la copie servile ?

C'est donc seulement lorsque l'élève cesse de l'être, que l'emploi du trait pourrait lui être permis, et ce devrait être le complément

et non la base de ses études. Lorsqu'il serait, quant au mécanisme, en état de bien exécuter, on lui ferait mettre au trait les chefs-d'œuvre de l'antiquité et des tems modernes, afin de lui donner l'habitude des belles formes, et de le rendre capable d'esquisser convenablement les sujets qu'il composera; mais il ne considérerait cette opération que comme un moyen préparatoire dont il ne serait plus question, quand il s'agirait de transformer le projet de dessin en un dessin véritable.

Nous n'ignorons pas qu'une pareille proposition est faite pour éprouver l'opposition la plus vive. L'orgueil naturel à l'homme, persuade toujours à la multitude que ce qu'elle fait est ce qu'il y a de mieux à faire, et lorsqu'on lui propose un chose nouvelle, elle commence par la trouver mauvaise, ou même impraticable. Quant à ce qui nous occupe ici, la théorie prouve que le moyen proposé est bon, et la pratique pourrait seule faire connaître le contraire. Pour ce qui est de l'impossibilité d'exécution, on ne peut raisonnablement l'alléguer, car il n'est pas un pro-

fesseur de dessin qui ne puisse sur-le-champ former une tête sans se servir du trait, et sans faire autre chose que de placer les ombres ; c'est à ce point que nous voudrions amener l'élève, et cela résulterait naturellement de notre méthode. Toutefois nous avons peu d'espoir de la voir adopter. Ce n'est qu'après de longues résistances, que les idées neuves les plus justes et les plus utiles parviennent à être appréciées à leur valeur ; et sans vouloir établir une comparaison que le sujet ne comporte pas, nous rappellerons que la vaccine est encore rejetée par une grande partie de la population.

Une autre innovation non moins importante à introduire dans l'enseignement, ce serait de faire employer simultanément aux élèves, l'estompe et le crayon.

Les hachures pour figurer les ombres, ne sont pas plus naturelles que les traits pour figurer les contours.

Il serait donc desirable que, dès la première leçon, on se servît de l'estompe, qui

a sur le crayon le précieux avantage du moëleux, de la suavité, et qu'on laissât les hachures au burin dont les tailles habiles nous étonnent et nous plaisent par leur hardiesse, et dont le seul mérite, quant à la partie mécanique, est de rendre doux par l'ensemble, des traits qui seraient isolément d'une dureté insoutenable.

Une belle gravure au burin est certainement quelque chose d'admirable, mais ce n'est pas, sous le rapport du naturel, dans la représentation des objets. En examinant à fond les causes de nos goûts et de nos préférences, nous en découvrons une ici dans le plaisir que prennent secrètement les connaisseurs, aux difficultés vaincues, dont ils sentent tout le mérite. Un paysan trouvera certainement une gravure au lavis ou au pointillé, plus vraie qu'une gravure de Bervic, dont les tailles croisées lui rappelleront aussitôt le tissu de la toile, ou le réseau d'un filet.

De belles hachures sont belles, mais sont-elles conformes à la nature, dans le but qu'on se propose ? non. C'est donc à tort qu'on les

emploie, d'autant qu'on cesse plus tard de s'en servir, pour prendre l'estompe. Si elles ont un avantage, c'est probablement celui de délier les doigts de l'élève; mais en supposant ceci reconnu, rien n'empêcherait qu'on lui fît faire préparatoirement des pages de hachures, qui seraient moins ridicules, considérées comme exercice, qu'elles ne le sont, considérées comme moyen de représenter les ombres.

Les systèmes sont avec raison tombés dans le discrédit. On ne manquera pas de nous accuser d'en vouloir établir un dans l'enseignement; mais nous demanderons si la méthode actuelle n'est pas elle-même un système, et en admettant que la nôtre mérite ce nom, si elle n'est pas préférable, en ce qu'elle se rapproche davantage de la nature.

Des artistes recommandables par leur talent nous ont représenté que la suppression des traits extérieurs, et l'emploi presqu'exclusif de l'estompe, pouvaient achever l'œuvre commencée il y a vingt ans par la méthode de Prudhon, et par celle de Fragonard, et per-

dré entièrement l'école sous le rapport de la pureté et de la correction. Ils nous ont dit qu'au lieu d'avoir seulement du moëleux, on tomberait dans la mollesse et dans le vague ; mais cette crainte n'est pas fondée. On doit faire une grande différence entre l'artiste qui s'évertue à être moëleux, et celui qui l'est sans effort, par suite de la méthode qu'il a adoptée ; entre l'artiste qui détruit à plaisir ses contours pour les rendre vaporeux, et celui qui les fait doux et fuyants du premier coup ; enfin, entre celui qui a une *manière*, et celui qui n'a d'autre but que de représenter fidèlement la nature, sans prétendre la faire plus moëleuse qu'elle ne paraît.

Nous sommes convaincus qu'en employant les moyens d'exécution proposés dans ce chapitre, il est facile de faire des contours fermes, et presqu'impossible de faire des contours durs. Le dessinateur, arrivé aux limites déterminées par les points qu'il a placés, peut certainement donner de la netteté à l'ombre propre au corps qu'il représente, ou à celle dont ce même corps est entouré, et l'élève bien dirigé, courra moins le danger de de-

venir mou avec cette méthode, qu'il ne court celui de devenir sec, avec celle qu'on lui fait suivre.

Il nous semble, en troisième lieu, qu'on fait manquer aux élèves le but de leur étude, en les astreignant à copier toujours dans les mêmes dimensions, le modèle qu'on leur présente.

Il n'y a que le peintre de portrait qui peigne la nature dans ses dimensions véritables; (on pense bien que nous ne parlons pas ici de la miniature). Les autres la représentent ordinairement en petit, et ceux qui peignent l'histoire, quand ils ne font pas ainsi, la représentent presque toujours plus grande qu'elle n'est.

Comment se fait-il qu'on n'exerce pas les élèves à diminuer ou à grandir la copie du modèle qui leur est offert, puisqu'ils sont destinés à faire l'une de ces opérations, chaque fois qu'ils copieront la nature ? Dans quel embarras doit être celui qui, après avoir pris l'habitude d'imiter avec exactitude les des-

sins de son maître, se trouve en face d'un paysage véritable qu'il faut renfermer dans un cadre de six pouces! On sait ce qui arrive dans ce cas; les premiers objets esquissés se trouvent trop grands, et ne laissent pas de place aux autres; on refait vingt fois la même chose sans réussir, et l'on est forcé de commencer une étude qu'on devrait avoir finie depuis long-tems.

Il faudrait donc que les maîtres habituassent les élèves à copier leurs modèles, tantôt dans les mêmes dimensions, tantôt en petit, tantôt en grand; et cela, sans se servir des moyens mécaniques généralement en usage, et dont l'effet inévitable est d'accoutumer le coup-d'œil à la paresse et à l'inexactitude. D'ailleurs, il est certain qu'en copiant carreau par carreau, on ne peut, à moins d'avoir un grand talent, donner à son ouvrage l'esprit du modèle.

Il nous reste à faire une dernière proposition qui, à la vérité, tient moins aux principes de l'art, mais qui cependant doit trouver place ici.

Nous voudrions qu'on instruisît les élèves à copier en sens inverse, comme font les graveurs.

Les dessinateurs, par le moyen de la litographie, sont devenus graveurs en même tems. Le nombre des graveurs proprement dits doit, par suite de cette invention, diminuer sensiblement, et il importe que les véritables artistes puissent reproduire facilement sur la pierre les grands maîtres dont ils multiplieront ainsi les œuvres. Or, comment feraient-ils, s'ils ne sont exercés dès leur jeunesse, à copier en sens inverse ?

Récemment, l'*Atala* de M. Girodet vient d'être litographiée. Cet ouvrage le plus remarquable de ceux produits jusqu'à présent par la litographie, a sans doute peu coûté à son auteur (1) ; mais quand on considère la fidélité de l'expression, on demeure convaincu qu'un dessinateur moins exercé que

(1) M. Jacob, dessinateur du prince d'Eikstadt.

lui à copier en sens inverse, quelqu'habile qu'il fût d'ailleurs, n'eût pu reproduire comme lui cet admirable tableau.

Voilà pour le mécanisme; passons à des considérations qui touchent à l'esprit de l'art.

CHAPITRE DEUXIÈME.

De l'Esprit du dessin.

PERSPECTIVE.

Tout l'esprit (1) du dessin consiste dans la perspective, qu'on divise en linéaire et en aérienne.

Cette science, positive comme toutes les

(1) Nous prions d'observer que le mot *esprit* n'est pas employé ici dans l'acception qu'on lui donne communément en l'appliquant aux objets d'art. On dit d'une imitation où l'on remarque de la grâce, du sentiment, qu'elle est faite avec esprit ; mais en affirmant que la perspective est l'esprit du dessin, c'est comme si nous disions qu'elle en est *l'ame*, par opposition à la partie mécanique de l'art, qui en fait, pour ainsi dire, le corps.

sins de son maître, se trouve en face d'un paysage véritable qu'il faut renfermer dans un cadre de six pouces! On sait ce qui arrive dans ce cas; les premiers objets esquissés se trouvent trop grands, et ne laissent pas de place aux autres; on refait vingt fois la même chose sans réussir, et l'on est forcé de commencer une étude qu'on devrait avoir finie depuis long-tems.

Il faudrait donc que les maîtres habituassent les élèves à copier leurs modèles, tantôt dans les mêmes dimensions, tantôt en petit, tantôt en grand; et cela, sans se servir des moyens mécaniques généralement en usage, et dont l'effet inévitable est d'accoutumer le coup-d'œil à la paresse et à l'inexactitude. D'ailleurs, il est certain qu'en copiant carreau par carreau, on ne peut, à moins d'avoir un grand talent, donner à son ouvrage l'esprit du modèle.

Il nous reste à faire une dernière proposition qui, à la vérité, tient moins aux principes de l'art, mais qui cependant doit trouver place ici.

Nous voudrions qu'on instruisît les élèves à copier en sens inverse, comme font les graveurs.

Les dessinateurs, par le moyen de la litographie, sont devenus graveurs en même tems. Le nombre des graveurs proprement dits doit, par suite de cette invention, diminuer sensiblement, et il importe que les véritables artistes puissent reproduire facilement sur la pierre les grands maîtres dont ils multiplieront ainsi les œuvres. Or, comment feraient-ils, s'ils ne sont exercés dès leur jeunesse, à copier en sens inverse ?

Récemment, l'*Atala* de M. Girodet vient d'être litographiée. Cet ouvrage le plus remarquable de ceux produits jusqu'à présent par la litographie, a sans doute peu coûté à son auteur (1) ; mais quand on considère la fidélité de l'expression, on demeure convaincu qu'un dessinateur moins exercé que

(1) M. Jacob, dessinateur du prince d'Eikstadt.

sciences mathématiques, surtout dans sa première partie, qui est la plus importante, est à la portée de quiconque a déjà l'entendement ouvert par un commencement d'éducation. Comme elle ne donne rien au goût ni à l'arbitraire, et que ses résultats sont dus à la règle et au compas, il est difficile de s'égarer en la suivant, et l'on sent qu'il n'y aurait aucun inconvénient à initier les commençans dans ses secrets.

Les professeurs pensent autrement, et c'est seulement lorsque les élèves sont devenus forts dans la pratique, malgré les entraves dont ils sont entourés, qu'on se décide à leur parler théorie. Encore, leur faut-il faire un cours à part.

Cette marche est assurément la moins naturelle qu'on puisse imaginer, et parconséquent la plus lente.

Il est vrai que la perspective étant, dans le dessin du corps humain, purement sentimentale, on n'a pu l'astreindre à aucune règle précise, et que l'élève exercé d'abord à re-

présenter des portions de la figure, puis des têtes, puis des académies entières, retirerait peu d'utilité de connaissances dont il n'aurait pas alors à faire l'application; aussi, ce chapitre concerne plus particulièrement ceux qui étudient le paysage.

La manière dont ils sont enseignés, ne nous paraît pas propre à favoriser leurs progrès. Obligés d'imiter servilement le dessin du maître, ils ne sentent aucune harmonie dans l'ensemble, aucun rapport des lignes entr'elles ; ils ne peuvent aller que pas à pas, et ne s'occupent que de petites portions qu'ils copient une à une, comme si elles ne faisaient pas partie d'un tout. Aussi leurs ouvrages manquent ordinairement d'accord, et l'on voit tous les jours des dessins remarquables par une bonne exécution de crayon et insupportables par le défaut d'entente. Les élèves eussent facilement rectifié leurs esquisses, et évité les fautes de perspective, si on leur eût seulement parlé de point de vue.

Il serait certainement à desirer que l'on

donnât les principales notions de perspective à l'élève, avant qu'il commençât à dessiner le paysage, et nous sommes convaincus que, sans le faire pénétrer dans les profondeurs de la science, on le mettrait à même d'asseoir ses idées sur les plus importantes opérations du dessin, de travailler avec méthode, enfin de savoir ce qu'il fait, avantage qu'il ne peut avoir, en suivant la routine ordinaire.

Il est à regretter qu'aucun homme de l'art n'ait conçu ou exécuté l'idée de faire un ouvrage purement élémentaire, qui pût instruire les commençans dans la Perspective. Ce n'est pas que nous manquions de traités sur cette science, mais ils sont trop volumineux et trop savans. Ces inconvéniens sont plus graves qu'ils ne paraissent, en ce que la plupart des élèves ne peuvent se procurer ces livres, à cause de leur prix élevé, et de plus, en ce qu'ils ne peuvent les comprendre, s'ils ne sont déjà forts en géométrie. Sans vouloir passer en revue tous les ouvrages qui traitent de cette matière, nous citerons celui de Lairesse, qui a deux gros

volumes *in-quarto*, dans lesquels on ne trouve pas toute la méthode desirable ; celui de Lacaille, qui appartient plutôt à l'étude des mathématiques qu'à celle du dessin, par les hautes abstractions auxquelles il s'élève ; et celui de Valenciennes qui, outre qu'il fait partie d'un volume de 700 pages *in-quarto*, pénètre jusqu'aux parties les plus secrètes de la science, avec tant de tenacité, que plus d'un professeur même reste en chemin, pensant qu'il en sait assez. C'est un beau défaut pour les gens habiles, mais pour les commençans, c'est un défaut que rien ne peut compenser.

Nous entreprenons de donner un précis de la Perspective réduite à sa dernière analyse, et nous sommes fondés à croire que la simplicité des principes et la clarté de leur exposition sont telles, que quiconque possède les premiers élémens de géométrie, peut au bout de huit jours, avoir acquis les connaissances nécessaires pour opérer sûrement dans tous les cas qui se présenteront.

Nous n'avons employé les caractères algé-

briques dans les figures, que lorsque nous n'avons pu faire autrement. Cette complication de lignes et de caractères effraye les commençans; et d'ailleurs ce serait un grand avantage de pouvoir se faire comprendre au moyen des figures les plus simples, sans avoir recours à tous les signes usités en géométrie; ce qui ne paraît pas impossible.

Perspective linéaire.

La figure d'un corps ayant longueur, largeur et profondeur, tracée sur une surface plane, s'appelle *plan*.

Il y a deux sortes de plans.

1°. Le *plan géométral*, censé vu perpendiculairement, ou à vue d'oiseau, et principalement à l'usage des architectes.

2°. Le *plan perspectif*, censé vu horisontalement ou à vue humaine, et à l'usage des peintres.

Au moyen du premier, les objets sont figurés, proportions gardées, dans leurs dimensions réelles, et sans aucune déformation. (*Fig.* 1).

Au moyen du second, ils sont figurés, proportions gardées, dans leurs dimensions apparentes, et avec une déformation plus ou moins considérable. (*Fig.* 2).

On a donné par extension le nom générique de plan, à la surface même sur laquelle on trace la figure d'un corps.

La science de la perspective consiste à figurer les objets sur le plan perspectif, dans des rapports justes avec les mêmes objets places sur le plan géométral.

Pour atteindre ce but, on a pris dans la nature même des règles certaines, qui remédient au défaut de justesse du coup-d'œil.

Il n'y a, comme on l'a dit, rien d'arbitraire dans cette partie de l'art. Il importe beaucoup qu'on se pénètre de cette vérité,

parce qu'elle fera paraître les explications aussi naturelles qu'elles le sont en effet. Il n'est pas ici question d'enseigner une théorie basée sur des principes de convention, c'est-à-dire, des principes faux, mais bien d'apprendre aux élèves à voir ce qu'ils voient, et à mettre leur entendement d'accord avec leurs yeux.

Quand on se promène dans une longue galerie, ou dans une rue tirée au cordeau, on doit remarquer que toutes les lignes de bâtimens qui fuient devant soi, au lieu de demeurer telles qu'elles sont, c'est-à-dire, paralleles, semblent se rapprocher l'une de l'autre à mesure qu'elles s'éloignent du spectateur, et converger en un seul point, de manière à former des angles. C'est ce phénomène, et d'autres de même nature, qu'il s'agit d'étudier afin de pouvoir les représenter. Rien n'est moins imaginaire.

Nous posons d'abord en principe une chose que l'expérience a prouvée ; c'est que le regard fixe n'embrasse un objet quel qu'il soit, que lorsque l'œil est à la distance de deux

fois et demi ou trois fois la plus grande dimension de cet objet, ce qui donne à l'angle visuel, une ouverture de 20 à 22 degrés.

Nous continuerons nos calculs pour la distance, sur le pied de trois fois.

Un mur de 20 pieds de long, vu de face, doit donc être dessiné de 60 pieds d'éloignement. (*Fig.* 3).

Une tour de 30 pieds de haut doit donc l'être de 90. (*Fig.* 4).

Ceci n'est à observer que pour les objets qui sont les plus rapprochés du dessinateur. Les autres, étant vus de plus loin, sont embrassés encore plus facilement par le coup-d'œil.

On ferait une représentation fausse d'un mur dessiné de trop près, c'est-à-dire, à une distance moindre de trois fois sa longueur, par la raison que le regard fixe ne pouvant l'embrasser, le dessinateur serait obligé pour le copier, de tourner la tête de droite à gauche, ou de gauche à droite, ce qui occasion-

nerait, à chaque mouvement, un changement forcé dans la direction des lignes.

Mais la représentation qu'on ferait d'une tour carrée également vue de trop près, c'est-à-dire, à une distance moindre de trois fois sa hauteur, ne serait que désagréable, sans être fausse, parce que, bien que le dessinateur fût obligé pour la copier de lever puis de baisser la tête, cela n'occasionnerait pas un changement dans les lignes.

Nous reviendrons sur les faits énoncés dans ces deux derniers paragraphes.

Les opérations pour mettre en perspective un tableau entier, ou un seul corps, étant exactement les mêmes, nous croyons devoir procéder comme s'il s'agissait d'un tableau, afin de donner à l'élève des idées plus complètes.

Avant de commencer le dessin d'un tableau, il faut établir sur le plan perspectif trois lignes : 1°. *la ligne de terre* ; celle

qui est la plus basse du tableau, et dont le spectateur est supposé à la distance de trois fois sa longueur. (*Fig*. 5).

Cette ligne sert d'échelle de proportions pour tout ce qu'on doit représenter dans le tableau. On la divise en pieds fictifs (1), et ces divisions forment les mesures avec lesquelles on établit la grandeur primitive des objets, c'est-à-dire, celle qu'on leur donne sur le plan le plus rapproché, qui est la ligne de la terre. (*Fig*. 5).

2°. La *ligne d'horison*, celle qui fixe l'exacte séparation du ciel et de la mer dans l'étendue que la vue peut embrasser. (*Fig*. 5).

Dans les plans de terre, il faut la supposer, parce qu'alors l'horison visuel est presque toujours plus élevé que l'horison rationel.

(1) Nous nous servons du mot *pied*, parce que cette mesure est encore la plus usitée, et offre parconséquent une idée plus nette.

3

Elle monte ou descend avec l'œil, et se trouve toujours à la hauteur à laquelle il s'arrête.

Il suit de là que pour déterminer la hauteur de cette ligne dans un tableau, on a une certaine liberté qui est dans la nature, et qui d'ailleurs n'est que relative. Cette variation tient à ce que le dessinateur peut être assis ou debout, et placé sur un lieu plus ou moins élevé.

3°. Une *ligne verticale* qui sépare le tableau en deux parties, coupant la ligne d'horison à angles droits, et posant sur la ligne de terre. (*Fig.* 5).

Son usage sera expliqué plus loin.

Ces lignes étant établies, toutes les opérations de la perspective linéaire sont basées sur des points qu'on nomme *point de vue*, *points de distance*, et *points accidentels*.

Le *point de vue* se trouve sur la ligne d'ho-

rison, directement en face du spectateur, à l'endroit où aboutirait une ligne droite tirée de ses pieds. C'est par ce point que passe la ligne verticale décrite ci-dessus. (*Fig.* 6).

Il est bon que ce point soit au milieu du tableau, parce qu'il est naturel qu'on se place en face d'un objet pour le considérer. Cependant on le met quelquefois ailleurs, même dehors, et c'est ce qui induit le spectateur, surpris d'abord par cette représentation peu naturelle, à regarder le tableau de côté, comme pour en découvrir le centre, autrement dit le point de vue.

Les *points de distance* sont deux points qu'on place à droite et à gauche de la ligne verticale, sur le prolongement idéal de la ligne d'horison, hors du tableau, et à distance égale de celle qui se trouve entre les pieds du spectateur et la ligne de terre, c'est-à-dire, trois fois la longueur de cette même ligne. (*Fig.* 6).

Il y avait impossiblité de figurer sur le

Elle monte ou descend avec l'œil, et se trouve toujours à la hauteur à laquelle il s'arrête.

Il suit de là que pour déterminer la hauteur de cette ligne dans un tableau, on a une certaine liberté qui est dans la nature, et qui d'ailleurs n'est que relative. Cette variation tient à ce que le dessinateur peut être assis ou debout, et placé sur un lieu plus ou moins élevé.

3°. Une *ligne verticale* qui sépare le tableau en deux parties, coupant la ligne d'horison à angles droits, et posant sur la ligne de terre. (*Fig.* 5).

Son usage sera expliqué plus loin.

Ces lignes étant établies, toutes les opérations de la perspective linéaire sont basées sur des points qu'on nomme *point de vue*, *points de distance*, et *points accidentels*.

Le *point de vue* se trouve sur la ligne d'ho-

rison, directement en face du spectateur, à l'endroit où aboutirait une ligne droite tirée de ses pieds. C'est par ce point que passe la ligne verticale décrite ci-dessus. (*Fig.* 6).

Il est bon que ce point soit au milieu du tableau, parce qu'il est naturel qu'on se place en face d'un objet pour le considérer. Cependant on le met quelquefois ailleurs, même dehors, et c'est ce qui induit le spectateur, surpris d'abord par cette représentation peu naturelle, à regarder le tableau de côté, comme pour en découvrir le centre, autrement dit le point de vue.

Les *points de distance* sont deux points qu'on place à droite et à gauche de la ligne verticale, sur le prolongement idéal de la ligne d'horison, hors du tableau, et à distance égale de celle qui se trouve entre les pieds du spectateur et la ligne de terre, c'est-à-dire, trois fois la longueur de cette même ligne. (*Fig.* 6).

Il y avait impossiblité de figurer sur le

plan le vrai point de distance, c'est-à-dire, celui occupé par le spectateur, parce que le spectateur se trouvant à la hauteur du plan, ses rayons visuels y aboutissent perpendiculairement. Or, une ligne partant de l'œil, ne pourrait être figurée pour cet œil, que par un point, ce qui serait tout-à-fait nul dans la démonstration. On a donc été obligé de reporter ce point de distance sur le côté du plan, puisqu'on ne pouvait le mettre en face, comme dans la nature ; et la suite des démonstrations prouvera que pour le résultat, c'est une seule et même chose.

Les *points accidentels* se trouvent sur la ligne d'horison, ailleurs que ceux ci-dessus indiqués, et à quelqu'endroit que ce soit, dans le tableau ou dehors. (*Fig.* 6).

Au point de vue aboutissent toutes les lignes droites perpendiculaires à la ligne de terre, et qui la couperaient dans la nature à angles droits. (*Fig.* 7 et 7 bis).

C'est ici le lieu de revenir sur ce qui a été dit page 31, au sujet de la fixité indispensable du regard, pour la représentation

fidèle des objets. Puisque le spectateur n'a qu'un seul point de vue qui est en face de lui, et que toutes les lignes perpendiculaires à la ligne de terre vont aboutir à ce point, il est clair que chaque fois que le spectateur se tournera, son point de vue changera, et pour peu qu'il se porte de côté, soit à droite, soit à gauche, les lignes qu'il n'a pas encore établies, et qui devaient se diriger vers le point qu'il avait d'abord, se dirigeront vers celui qu'il a maintenant, chose qu'il serait absurde de représenter dans un tableau, attendu que l'un des deux points de vue serait faux. (*Fig.* 12).

Ceci, comme nous l'avons déjà indiqué, ne s'applique qu'aux dimensions en largeur. Pour celles en hauteur, le mouvement du regard de bas en haut, ou de haut en bas, étant perpendiculaire, et ne s'écartant conséquemment pas de la ligne verticale, ce mouvement ne change pas la place qu'occupe le point de vue sur la ligne d'horison; et celles des lignes d'un objet plus haut que large, qui doivent se diriger vers ce point, s'y dirigent, soit que l'objet soit embrassé par le regard fixe, ou qu'il ne le soit pas.

Seulement, à mesure qu'on approche, ces lignes semblent converger davantage au point de vue, par la raison que les angles qu'elles forment avec les rayons visuels, sont moins ouverts. (*Fig.* 13). Ce fait, démontré par l'expérience et le raisonnement, a donné naissance à l'axiome que « la perspective en hauteur s'opère d'elle-même. » (1)

Aux points de distance, aboutissent les lignes droites diagonales qui couperaient la ligne de terre par un angle de 45 degrés. (*Fig.* 8 et 8 bis).

Ces lignes ainsi dirigées ont la propriété de déterminer l'enfoncement des corps réguliers dans le Plan perspectif. Nous expliquerons ceci tout-à-l'heure.

Aux points accidentels aboutissent les li-

(1) Nous rappelons au sujet de la figure 13, ce que nous avons dit plus haut de la nécessité de figurer sur le côté du plan, le point de distance occupé par le spectateur, ne pouvant le figurer en face.

gnes droites qui ne sont ni perpendiculaires, ni diagonales, ni parallèles à la ligne de terre. (*Fig.* 9 et 9 bis).

Il y a d'autres points accidentels qui ne se trouvent pas placés sur la ligne d'horison, et qui sont déterminés par l'inclinaison des corps réguliers sur le plan perspectif.

Si un corps régulier est incliné en arrière, les lignes qui, s'il était dans sa position naturelle, aboutiraient à la ligne d'horison, aboutissent à un point qui se trouve dans le ciel, au-dessus de cette même ligne. C'est le point accidentel aérien. (*Fig.* 10).

Si ce même corps est incliné en avant, les lignes qui aboutiraient à la ligne d'horison, aboutissent à un point qui se trouve sur terre, au-dessous de cette ligne. C'est le point accidentel terrestre. (*Fig* 11).

Il suit de ces dispositions forcées de lignes, que toutes celles parallèles entr'elles dans la

nature, et sur le plan géométral (excepté celles parallèles à la ligne de terre), cessent de l'être sur le plan perspectif, et forment des angles dont le sommet est à l'un des points déterminés ci-dessus.

Il est clair aussi que les corps au-dessous de la ligne d'horison sont vus en dessus, que ceux au dessus sont vus en dessous, que ceux à droite et à gauche de la ligne verticale sont vus de côté, et que ceux qui sont sur le point de vue sont vus de face.

Afin de ne pas nuire à la clarté, nous avons passé rapidement, page 29, sur les rapports de justesse qui doivent exister entre les objets représentés sur le plan perspectif, et les mêmes objets placés sur le plan géométral. Nous y revenons afin de les faire mieux entendre par la démonstration.

Voyons d'abord quelle forme doivent prendre les parties d'un carré mis en perspective.

Soit donné le carré a, b, c, d, (*Fig.* 14), vu géométralement.

Prenez pour ligne de base le côté supérieur du carré *a* , *b*. Déterminez, d'après les principes établis, la ligne d'horison *e f*, le point de vue *g*, et les points de distance *h* , *j*. Des points *a* et *b* , tirez deux lignes au point de vue *g*. Des mêmes points *a* et *b* , tirez deux autres lignes *a* en *j*, et *b* en *h*. Les deux points d'intersection *k* et *l* déterminent le sommet des deux angles que vous cherchez pour achever la figure , et en tirant une ligne droite de l'un à l'autre point, vous obtenez la figure exacte du carré vu horisontalement, ou en perspective.

Maintenant que nous avons un carré géométral et un carré perspectif réunis par un côté, et censés former ensemble un angle droit, il s'agit de figurer un point sur le carré perspectif , dans un rapport juste avec la place que le même point occupe sur le carré géométral.

Nous avons lieu de signaler ici la défectuosité la plus préjudiciable aux élèves dans l'enseignement ordinaire de la perspective , et telle, qu'elle ne manque jamais de bou-

leverser les notions justes qu'ils ont pu acquérir, et de leur donner à penser qu'elles sont fausses.

Voici notamment comment Valenciennes résout ce problème dans ses élémens de perspective pratique.

Du point donné *M* (*Fig.* 15), élevez une perpendiculaire jusqu'à la ligne de base *A B*, puis du point de contact *n*, menez une autre ligne au point de vue. *Portez ensuite sur la ligne de base A B, un point o, à distance égale du point n, que de celui-ci au point donné M.* Tirez enfin du point *o*, une ligne au point de distance, et l'intersection au point *m*, détermine la place que doit occuper le point *M* qui était à mettre en perspective.

Cela est loin d'être exact, car l'opération offre un résultat contraire à celui que l'on cherche, et le point donné qui est près du côté supérieur du plan géométral, se trouve porté près du côté inférieur du plan perspec-

tif. On ne peut rien imaginer de plus contradictoire. Pour rendre la chose palpable, il suffit de prendre la figure la plus simple, un triangle, et lorsqu'on aura opéré de la manière indiquée ci-dessus, pour les trois points formant les trois sommets d'angle, on aura obtenu la même figure à l'envers, sur le plan perspectif (*Fig*. 16). Certes voilà un résultat bien avantageux à l'élève! Nous mettons en fait qu'il lui est impossible maintenant d'avoir confiance aux choses qui lui avaient paru les plus claires.

On pouvait sans un effort de génie résoudre le problème de manière à satisfaire la raison, et représenter le point en perspective, à la place qu'il doit occuper. Voici comme il faut procéder.

Etablissez (*Fig*. 17) une ligne perpendiculaire passant par le point donné M, portant sur le côté AB du plan géométral, (qui est en même tems ligne de base du plan perspectif), et sur le côté CD. Du point de contact n, menez une autre ligne au point

de vue. *Portez ensuite sur la ligne de base A B, un point o, à distance égale du point n que celle du point donné M au point de contact p.* Tirez enfin du point o une ligne au point de distance, et l'intersection au point m, déterminera la place que doit occuper le point M sur le plan perspectif.

Voilà qui est vrai, et pour s'en convaincre, il suffit de prendre la même figure triangulaire dont nous avons parlé plus haut, et en opérant de cette façon (*Fig.* 18), on obtiendra la figure, non plus à l'envers sur le plan perspectif, mais dans son véritable sens.

Si l'élève comprend cette démonstration, c'est assez; quand on sait mettre en perspective la plus simple figure, on peut y mettre, avec l'application convenable, la figure la plus compliquée.

Nous avons passé également sur les points de distance, avec l'intention d'y revenir.

Ces points auxquels vont aboutir les lignes diagonales, ont, comme nous l'avons dit, la propriété de servir à déterminer l'enfoncement des corps réguliers dans le plan perspectif. La démonstration de cette proposition est contenue dans la figure 14, mais implicitement ; et comme c'est ici une des difficultés de la science, il est nécessaire de s'en occuper à part.

Prenez un solide régulier, de dimensions égales sur toutes les faces, un dé de pierre, par exemple (*Fig.* 19) ; tirez de l'angle a une ligne au point de vue b. Nous rappelons à l'élève que les diagonales des carrés doivent se diriger vers les points de distance, et nous tirons en conséquence une ligne de l'angle c au point de distance d. Le point d'intersection e donne l'enfoncement juste de l'un des côtés du solide dans le plan perspectif, et l'opération est finie ; car au lieu de la répéter autant de fois qu'il y a d'angles, menez deux lignes des points c et f au point de vue b, et comme les lignes horisontales et celles perpendiculaires en élévation restent parallèles entr'elles, tirez une ligne du point

e au point *g*, puis une autre du point *g* au point *h*; cela fait, la figure se trouve terminée et mise en perspective.

En résumé, l'espace qui est entre le point de vue et le point de distance étant égal, *sur le plan*, à l'espace qui est entre le point de vue et le spectateur, les diagonales des carrés, par leur direction forcée vers ce point de distance, et par leur intersection avec les lignes perpendiculaires qui vont au point de vue, doivent déterminer la vraie position des angles du solide. Et la preuve, c'est qu'en retournant l'opération, et en supposant le spectateur au point de distance, sur la ligne d'horison, les diagonales iront aboutir au point qu'il vient de quitter, lequel est le vrai point de distance supposé en face du plan, et la figure ne sera changée en rien. (*Fig.* 19).

Nous venons de dire que l'espace qui est entre le point de vue et le point de distance, est égal, *sur le plan*, à l'espace qui est entre le point de vue et le spectateur. Cela peut paraître faux après le principe reconnu

que cet espace doit être égal à celui qui est entre le spectateur et la ligne de terre. Mais qu'on fasse attention que nous avons dit *sur le plan*, et non dans la nature, ce qui est bien différent.

Il n'y a point de rapport d'éloignement, dans la nature, entre le spectateur et le point de vue, qui est pour lui dans un enfoncement *infini*; mais le plan d'un tableau n'a pas de profondeur réelle, et il n'y a pas plus loin de l'œil du spectateur à la ligne d'horison qu'il a tracée, que de ses pieds à la ligne de terre qu'il a également déterminée.

Nous sentons la difficulté de faire comprendre ceci du premier coup aux personnes peu familières avec les démonstrations géométriques ; cependant nous osons croire qu'en méditant ces deux dernières pages, on parviendra à connaître parfaitement le mécanisme et l'esprit de l'opération la plus difficile dans la science de la perspective.

☞ La manière que nous avons indiquée pour

employer les points de distance est la seule naturelle ; cependant elle est très incommode, parce qu'elle exige un grand espace. On conçoit, outre la difficulté de tirer les lignes, qu'il faudrait un espace de 40 pieds environ, pour établir les points de distance d'un tableau de 6 pieds de large. Cet inconvénient a fait chercher un moyen équivalent, et on l'a trouvé.

Au lieu de placer ces points hors du tableau, à la distance voulue, on les place sur le bord du cadre (*Fig.* 20), au point où aboutit la ligne d'horison. (Nous n'opérons ici que pour un côté du tableau, afin d'éviter les répétitions). Ensuite on divise la portion de la ligne de terre comprise entre la ligne verticale et le bord du tableau, en autant de parties qu'il y en aurait de la ligne verticale, au vrai point de distance. Ces divisions sont des mesures fictives qui représentent les mesures réelles qui seraient portées sur la ligne d'horison, et toutes les lignes qu'on tirera de ces divisions fictives au point fictif de distance, couperont les lignes qui vont

au point de vue, aux mêmes points que feraient des lignes tirées des véritables divisions de la ligne de terre, au vrai point de distance.

Cette opération consiste donc, pour les objets à mettre en perspective, dans une réduction fictive, conforme à celle faite sur la ligne de terre, et le même procédé amène le même résultat.

Perspective linéaire des élévations.

Les mesures relatives aux corps couchés sur le plan, se prennent sur la ligne de terre; mais celles qui sont relatives aux corps élevés sur le plan, se prennent sur des perpendiculaires qu'on dresse sur cette même ligne, dans des rapports justes avec la nature.

Des deux extrémités de ces perpendiculaires, on mène deux lignes, l'une dite de base, couchée sur le plan, l'autre dite d'élévation, censée détachée du plan, et qui vont

aboutir à un point quelconque de la ligne d'horison.

L'espace contenu perpendiculairement entre ces deux lignes, à quelqu'enfoncement que ce soit dans le plan perspectif, est toujours la mesure de l'objet qu'on veut élever, relativement à la hauteur qu'on lui a donnée par la perpendiculaire d'où partent les deux lignes en question. (*Fig.* 21).

PERSPECTIVE LINÉAIRE DES OMBRES PROJETTÉES.

Les opérations de perspective relatives à la projection des ombres dérivent de ce principe: que les ombres projettées sont toujours dans le sens directement opposé à la lumière qui les cause.

Les ombres produites par le soleil ou la lune, sont renfermées (pour parler la langue convenue), dans des lignes qui restent parallèles aux épaisseurs des corps qui portent ombre.

Si le corps éclairant est plus grand que le corps éclairé, l'ombre forme une pyramide dont ce dernier est la base. (*Fig.* 22).

S'il est plus petit que le corps éclairé, l'ombre forme une pyramide dont ce dernier est le sommet. (*Fig.* 23).

Si les deux corps sont de même dimension, l'ombre est renfermée dans des lignes parallèles. (*Fig.* 24).

Le point d'où partent les rayons lumineux se nomme *foyer de la lumière.*

L'extrémité de toute ligne droite partant du foyer lumineux, et aboutissant à angles droits sur les plans environnans, s'appelle *pied de la lumière.*

Pour trouver la longueur et la projection d'une ombre (*Fig.* 25), il faut 1°. déterminer la hauteur et le plan du foyer de la lumière ;

2°. Trouver le pied de la lumière ;

3º. Tirer du pied de la lumière une ligne touchant le pied du corps opaque et se prolongeant au-delà;

4º. Tirer une autre ligne du foyer de la lumière, touchant l'extrémité supérieure du corps opaque, et la continuer jusqu'à ce qu'elle rencontre la première.

Le point d'intersection de ces deux lignes déterminera la longueur et la projection de l'ombre portée.

On prend toujours le pied de la lumière du soleil et de la lune sur la ligne d'horison, en abaissant une perpendiculaire sur cette ligne, et l'on procède ensuite de la manière qui vient d'être indiquée (*Fig.* 26).

Les accidens de terrain, et ceux qui résultent des corps environnans, variant à l'infini, on sent bien que cette seule opération ne peut suffire dans tous les cas; mais toutes les autres dérivent de celle-ci, et n'en sont que le développement, ce qui dispense de s'étendre davantage sur ce point.

Au reste, la représentation des ombres sur le plan perspectif, est entièrement assujétie aux règles établies pour la perpective des corps, et il n'y a qu'un seul et même point de vue, tant pour le corps que pour l'ombre. (*Voir les fig.* 22 *et* 23).

Perspective linéaire des objets réfléchis dans l'eau.

Les opérations de perspective relatives à la reflexion des objets dans l'eau se bornent à déterminer le niveau de l'eau, et à représenter ces objets renversés, dans les mêmes dimensions et dans le même éloignement de la ligne de niveau.

Soit donnée (*Fig.* 27), la surface de l'eau A, B, au-dessus de laquelle s'élève une masse de terre, surmontée d'un poteau C, D. Le niveau de l'eau est déterminé au point e, la ligne AB, n'étant point interrompue. Prolongez indéfiniment sous l'eau les lignes C, D ;

renversez sur ces lignes la distance égale du point *e* au point D, en *e d*, puis celle du point D au point C, en *d c*, et vous aurez l'image réfléchie des lignes élevées sur la masse de terre.

Les lois de la perspective pour les corps réfléchis dans l'eau sont absolument les mêmes que pour les corps réels, et il n'y a qu'un seul et même point de vue pour les uns et les autres. (*Voir la fig.* 27).

Il est inutile de dire qu'il en est de même de la réflexion dans un miroir ou tout autre corps poli.

~~~~~~~~

PERSPECTIVE LINÉAIRE SENTIMENTALE.

La perpective sentimentale est celle qui s'applique aux objets qui ont peu ou point de lignes droites, tels que les corps animaux, les nuages, les arbres, les accidens de terrain.

On conçoit que pour cela l'observation et le jugement doivent suppléer aux règles qui ne peuvent plus recevoir une application précise, et que l'élève doit attendre presque tout de lui-même.

Cette partie de la perspective est incontestablement la plus difficile, et ce n'est qu'après de longues études qu'on peut parvenir à l'exprimer comme il convient.

#### Perspective aérienne.

La perspective aérienne n'a rien de commun avec la perspective linéaire, et n'a rapport qu'aux ombres, pour le dessinateur, et au coloris, pour le peintre.

Elle n'est astreinte à aucune règle bien déterminée, parce qu'elle consiste dans une dégradation plus ou moins sensible de la lumière, selon l'état de l'atmosphère, l'enfon-

cement des corps dans le plan perspectif, les accidens de jour, etc., ce qui varie à l'infini.

L'effet de la perspective aérienne bien observée, est de faire paraître les objets à leur véritable distance, et parconséquent, dans leurs véritables dimensions.

L'art consiste pour cela, à rendre les ombres plus faibles et les clairs moins brillans, à mesure que les corps s'éloignent du premier plan.

Nous traiterons plus au long cette matière dans le chapitre du coloris, parce qu'elle est étroitement liée avec cette partie importante de l'art de peindre. Ce que nous en avons dit ici suffit pour le dessinateur, et complète les notions que nous avons voulu lui donner.

Il y a loin de ces notions à un traité complet de perspective; mais elles renferment tout. Celui qui ne les comprendrait pas serait bien moins en état de comprendre des démons-

trations d'un genre plus élevé, et de saisir l'application des principes, faite à des figures compliquées. Celui qui les entendra n'aura pas besoin d'autre guide; et quelque soit le cas qui se présente, il trouvera dans ces principes tout ce qui lui est nécessaire, ou plutôt indispensable pour opérer.

Les dernières lignes que nous venons d'écrire, conduisent à quelques réflexions liées au sujet.

Nous avons oui dire quelquefois qu'il est inutile de donner des règles de perspective, parce qu'il suffit pour rendre un effet, d'avoir des yeux et de copier. Cela est vrai à la rigueur, mais on n'a pas fait attention aux inconcevables perfections qu'on exigerait alors d'un dessinateur. Certes, il lui faudrait un coup-d'œil infaillible, la mémoire locale la plus fidèle, la plus parfaite sûreté d'exécution, un jugement exquis, une absence totale de préjugé. Ce mot de préjugé n'était pas attendu là; il est pourtant à sa place, et il exprime d'une manière exacte,

la cause de toutes les difficultés qu'on éprouve dans la représentation des objets vus en perspective. On sait qu'un clocher qu'on aperçoit dans le lointain a 200 pieds de haut; comment pourra-t-on se décider à le représenter venant à l'épaule d'un enfant qu'on voit près de soi ? Comment oser peindre un pigeon sur le premier plan, plus gros qu'une autruche sur un plan reculé? comment oser dessiner deux lignes parallèles de manière qu'elles forment un angle ? La main se refuse d'abord à tracer des figures si contradictoires, en apparence, avec le bon sens, et ce n'est qu'après de longs efforts, que l'esprit parvient à la faire obéir. Encore, ses œuvres se ressentent-elles long-tems de la mauvaise volonté qu'elle y met, et probablement elles s'en ressentiraient toujours, si on ne lui donnait des règles certaines dont elle ne puisse s'écarter.

Le préjugé gâte tout. Le dessinateur mal habile qui en est imbu, croit voir des choses qu'il ne voit pas. Parce qu'il sait qu'un homme a des yeux et un nez, il se ferait scrupule de ne pas dessiner le nez et les

yeux d'un personnage vu à l'horison. Parce qu'il sait qu'un arbre a des feuilles, il croit voir les feuilles d'un arbre éloigné de lui d'une lieue, et se tient obligé de les représenter fidèlement. De cette manière, il détaille ce que la nature lui présente par masse, et ne fait rien de bon.

Pour se passer des règles de la perspective, il faudrait voir avec les yeux d'un enfant de six mois, et dessiner avec la main d'un artiste consommé. L'enfant, exempt de préjugé, voit les objets selon les aspects et les dimensions dans lesquels la nature les lui présente. S'il savait exprimer ses idées, il dirait que le clocher qu'il voit là-bas, a trois pieds de haut, et que la tête de cet homme qui est si loin, est une boule toute ronde ; et il aurait raison, puisqu'il rendrait un compte exact de ce qui se passe dans son œil. Pour nous autres hommes, qui avons la science en partage, nous ne devons pas espérer de voir avec cette justesse, et il faut nous résigner à user de la règle et du compas, pour rectifier les erreurs dans lesquelles notre savoir nous jette.

# CHAPITRE TROISIÈME.

## Du Coloris.

Avant de commencer à peindre, on s'imagine que la science du coloris est peu de chose. Il semble qu'il suffira de prendre du vert pour faire des arbres, du jaune pour faire des maisons, du brun pour faire de la terre, et c'est seulement quand on a eu les yeux offensés par la crudité de ton, et par la disparate des couleurs, dans vingt essais différens, qu'on entrevoit la difficulté de trouver les teintes vraies.

L'interposition de l'air modifie les couleurs et leur fait éprouver des altérations, apparentes quant à elles, mais réelles quant à nous.

L'air, considéré sous le rapport de la couleur, est une matière déliée qui se manifeste à la vue par une teinte bleuâtre dont elle est colorée.

Cette teinte résulte de la réflexion du rayon bleu, qui entre dans la composition de la lumière. Ce rayon étant le plus solide des sept, donne sa couleur aux molécules de l'air, après que la terre l'a réfléchi.

Cette matière bleuâtre qui se trouve entre le spectateur et les corps qu'il regarde, se combine en apparence avec les couleurs qui leur sont propres, et les modifie plus ou moins, selon que sa masse a plus ou moins d'épaisseur.

Ainsi, plus un corps est proche, plus sa couleur paraît pure; plus il est loin, plus elle semble altérée.

Si l'air était toujours dans un même état, il est hors de doute qu'on pourrait donner une échelle exacte de la modification des

couleurs, selon l'éloignement progressif des objets, mais comme cet état est susceptible d'un grand nombre de variations, on a dû renoncer à obtenir ce résultat.

En principe général, la combinaison de la couleur de l'air avec celles qui sont propres aux divers corps, produit le même effet que celui qu'on obtient sur la palette, en mélangeant le bleu avec l'une des autres couleurs. L'air interposé donne donc au jaune une teinte verdâtre, et au rouge une teinte violette. Quant aux autres couleurs primitives moins décidées, telles que l'orangé et le pourpre, et à celles qui sont composées, il les atténue, sans les modifier autant, mais en suivant toujours le même principe.

L'air chargé de vapeurs plus ou moins épaisses, n'a plus alors la même transparence ni la même teinte bleuâtre, et, parconséquent, son action dans la modification des couleurs est différente. Il les atténue toutes dans une proportion plus forte, et leur donne un ton plus ou moins grisâtre.

On voit par ce peu de lignes qu'il est impossible de réduire en règles positives l'art du coloris, puisqu'il est assujéti à des modifications produites par des causes si variables, et qui dépendent, comme on vient de le dire, du plus ou moins d'éloignement des objets, et du plus ou moins de pureté de l'air. Il faut absolument prendre la nature sur le fait, chaque fois qu'on veut la représenter sous un aspect quelconque.

Nous avons dit que l'interposition de l'air dénature les couleurs, et cela est tellement vrai, qu'un éloignement de six pieds, cause déjà, sous ce rapport, un changement dans l'apparence des corps. En se plaçant à l'extrémité d'un boulevard, pour examiner les arbres qui fuient vers l'horison, on n'en trouvera pas deux exactement de la même teinte. Ceci est d'une vérité rigoureuse ; toutefois, nous convenons qu'il faut des yeux exercés pour le reconnaître. Quelle immense variété de tons doit donc exister dans un paysage, et que d'étude il faut pour parvenir à les rendre !

Quand l'élève, après des essais infructueux, s'est bien convaincu qu'il ne sait rien en coloris, il n'entend pas pour cela cesser de faire des tableaux; et, pour se tirer d'affaire, il prend le parti de copier aussi fidèlement qu'il pourra, le coloris de son maître; il s'habitue à n'imiter que des imitations, et, au bout de quelque mois, le voilà tout-à-fait hors d'état de copier la nature. Il y avait assurément plus de ressources chez lui, lorsqu'il ne savait rien; maintenant il a pris des habitudes vicieuses, et quelques efforts qu'il fasse pour s'en défaire, ses ouvrages s'en ressentiront toujours.

Les assertions générales souffrent des exceptions. Nous ne prétendons pas dire qu'on ne peut que s'égarer en prenant pour modèle un maître, quelqu'il soit; mais on nous accordera sans doute que ceux qui doivent être imités sans restrictions, ne forment pas le plus grand nombre.

Il y a dans chaque atelier, une sorte de coloris qu'on ne peut mieux qualifier qu'en le nommant *coloris de convention*. Tout l'ate-

lier l'adopte, et cela est si vrai, qu'en voyant les peintures de vingt élèves, on peut deviner à la couleur sous quel maître ils ont étudié. Les uns donnent dans le bleu, d'autres dans le rouge, d'autres dans le jaune, d'autres enfin, dans le gris, selon le parti adopté dans leur école. Il n'y a rien de pis que cette imitation servile d'un maître. Eh ! que n'imitez-vous la nature ?

Ce serait peut-être ici le lieu d'examiner une question qu'on a souvent agitée, savoir : si tous les yeux voyent les couleurs de même.

Sans qu'on ait pu acquérir aucune certitude à cet égard, l'opinion a prévalu pour la négative. Il a été décidé que chacun voit ou peut voir différemment, et les peintres se sont empressés d'en tirer avantage, pour excuser l'infidélité de leur coloris.

C'est une fausse induction On conçoit bien que la nature inépuisable dans la variété de ses productions, qui ne fait pas deux feuilles

semblables dans une forêt, qui ne fait pas dans un million de têtes deux nez qui se ressemblent, n'ait pas donné à tous les hommes des yeux si parfaitement conformes les uns aux autres, qu'ils puissent percevoir les couleurs exactement de la même manière. En suivant, pour chercher à s'éclairer, la marche de l'esprit humain, qui est d'aller du connu à l'inconnu, on remarquera que les miroirs qui réfléchissent les objets, les reproduisent avec des différences de teintes qui proviennent, dans l'un de la qualité du verre, dans l'autre de son épaisseur, dans un autre du tain qui y est appliqué. Pourquoi, a-t-on dit, nos yeux n'auraient-ils pas aussi la vertu ou le défaut de modifier la perception des couleurs, selon la nature du cristallin, de l'humeur vitrée, ou de la rétine dont ils sont composés? Fort bien, mais quelle conséquence en peut-on tirer pour la peinture? D'abord, ceci n'est qu'une hypothèse, une demi-preuve, car on n'aura jamais le témoignage d'un seul homme, pour asseoir sur ce point un bon jugement. Admettons qu'un homme voie brun ce que les autres voient rouge; il ne pourra le faire con-

naître, puisqu'il emploiera forcément le même mot, pour exprimer une couleur qu'il voit différemment. Il prendra un objet qu'on lui a appris être rouge, et, quoiqu'il le voie brun, il dira: voilà du rouge. Comment espérer de s'entendre ?

Mais, dira-t-on, il n'est pas ici besoin d'un témoignage verbal; si l'individu dont il s'agit est peintre, son ouvrage parlera pour lui. Erreur: on ne pourra tirer aucune preuve de l'imitation qu'il fera au moyen des couleurs dont se servent les peintres, car il emploiera la couleur rouge qu'il voit brune, pour représenter l'objet rouge qu'il voit brun. La différence sera donc uniquement dans son œil, et c'est une absurdité de prétendre que l'ouvrage d'un peintre puisse se ressentir de la manière dont il perçoit les couleurs.

Nous avons exagéré cette diversité de perception, afin de rendre plus saillant ce que nous voulions établir. Ces différences, si elles existent, doivent être peu sensibles, et ne consistent que dans les diverses nuances d'une même couleur; et si la plupart des peintres

ont un mauvais coloris, c'est moins parce qu'ils ne peuvent pas, que parce qu'ils ne savent pas voir juste.

Parmi les qualités qu'un peintre doit avoir, celle qui lui manque le plus communément, parce qu'elle manque communément à la plupart des hommes, est l'esprit d'observation. Il est clair que nulle autre qualité n'est aussi indispensable que celle-là dans les arts d'imitation, et pourtant, soit paresse, soit inaptitude, les élèves n'en font que très-peu usage. Comme il est plus commode de peindre dans une chambre que dans la campagne, ils s'en tiennent là; de sorte que s'ils n'ont point un tableau à copier, au lieu d'imiter le coloris, ils l'inventent. Nous disons qu'ils l'inventent, parce que leur mémoire, quelque grande qu'elle soit, ne peut dans ce cas leur suffire, et qu'il n'y a qu'un peintre consommé qui puisse avoir dans la tête le coloris de tous les corps dans tous les aspects; encore a-t-il tort de travailler sans modèle.

C'est donc le défaut d'observation qui en-

gendre ce coloris faux ou exagéré qu'on remarque dans la plupart des peintures ; c'est là ce qui fait faire aux élèves des ciels d'indigo, des chemins de saffran, des chairs couleur de rose, des lointains bleu d'azur. C'est également à cela qu'on doit attribuer le peu de vérité qu'ils mettent dans le clair-obscur.

Le clair-obscur n'est pour le dessinateur qu'une difficulté médiocre, mais pour le peintre, c'est la plus grande de toutes. Faire qu'on distingue à travers l'ombre, le coloris qu'aurait un corps s'il était éclairé, c'est assurément le *nec plus ultra* de l'art, pour ce qui est de l'imitation. Aussi, la plupart des élèves n'y entendent rien. Dans leurs ouvrages, un même bâtiment semble composé de murs de diverses couleurs, les arbres paraissent avoir plusieurs sortes d'écorces, en un mot, les surfaces qui sont exposées au jour, et celles qui se trouvent dans l'ombre, n'ont pas entr'elles la moindre analogie.

La faute n'en est pas à eux seuls, et nous accuserons encore leurs maîtres de ne savoir

pas les mettre dans la bonne route. Pourquoi ne leur apprennent-ils pas à voir ? Nous allons répondre pour eux à cette question.

Il existe parmi les gens de l'art une vieille erreur, qui consiste à croire qu'on apporte en naissant ce qu'ils appelent le sentiment de la couleur, et qu'on est obligé dans le cas contraire, de s'en passer toute sa vie. A entendre ces messieurs, il faut être né coloriste, comme il faut être né poète. Cela est commode pour les barbouilleurs, qui n'ont qu'à s'en prendre au destin ou aux astres; mais si l'on veut être de bonne foi, on conviendra que le sens de la vue, exercé comme il doit l'être chez un peintre, peut rendre compte de toutes les teintes de la nature, de même que l'oreille d'un musicien saisit toutes les parties qui concertent dans un orchestre, et toutes les modulations qui se succèdent. Que faut-il pour cela ? rien autre chose qu'une étude à la portée de tout le monde, et une certaine application. Il n'est pas besoin là de génie ; il ne s'agit pas de créer.

Le préjugé agit sur nous pour le coloris, comme pour la forme des corps, et l'étude que nous conseillons a pour but de s'en affranchir.

Les couleurs arrivent à nos yeux, modifiées d'une manière plus ou moins considérable, mais nous n'en voyons rien tant que nous n'avons pas acquis l'habileté nécessaire. Nous savons d'avance quelle est la couleur de chaque objet, et nous ne pouvons croire que l'éloignement y apporte un changement si surprenant. Bien plus, nous ne voyons que la teinte qui domine sur une surface, et les nuances nous échappent, aussi bien que les reflets. Là où les yeux non exercés ne voient que du blanc ou du noir, le peintre voit toute autre chose. Ils n'aperçoivent dans la tête d'une jeune fille qu'une carnation blanche et rose, le peintre y découvre des reflets jaunâtres, et même verdâtres. Ils ne voient dans un arbre que du vert, le peintre y distingue du bleu. Ils ne voient dans une vieille tour que du gris, le peintre y aperçoit du brun, du jaune, du rouge, et selon que l'aspect change, par rapport à l'éloignement ou à la lumière, les

corps changent pour lui de teintes, tandis que pour les autres, ils demeurent toujours les mêmes. C'est que ceux-ci, nous le répétons, se croiraient trompés par leurs yeux, s'ils voyaient vert ce qu'ils savent être jaune. Qu'ils exercent leur vue, et bientôt ils se déferont de ce scrupule.

Observer, c'est là tout le secret pour devenir coloriste. Nous voudrions qu'un maître donnât à ses élèves des leçons d'observation, comme il leur en donne de pratique. On sait qu'il lui arrive quelquefois d'aller, accompagné de quelques jeunes gens de son atelier, faire une excursion dans les champs, afin de les mettre à même de travailler d'après nature, mais on sait bien aussi que ce sont plutôt des parties de plaisir, que des parties d'étude ; qu'on se borne à prendre quelques croquis, ou à copier des choses de détail ; qu'on fait ensuite un déjeûner agréable, et qu'on rentre à la ville sans être plus savant.

Nous nous figurons avoir des élèves à diriger. Le matin d'un jour d'été, nous leur

disons : laissez là vos toiles et vos pinceaux, et allons étudier la nature.

Arrivés aux bois de Meudon, nous allons au *Carrefour du Précipice*, et là, assis au haut de la ravine la plus escarpée, nous admirons d'abord en silence le vaste paysage qui s'étend devant nous, et qui réunit de la manière la plus piquante, la nature sauvage et la nature cultivée.

Entre des collines couvertes de bois, qui se dessinent l'une sur l'autre, à droite et à gauche du tableau, jusqu'à l'horison, s'étend une vallée fertilisée par les travaux des laboureurs, et qui serpente entre les bases diversement avancées ou reculées des collines, comme ferait un grand fleuve. Au milieu de cette vallée divisée en champs nombreux, et parsemée de bouquets d'arbres, est un étang près duquel se trouvent quelques maisons de campagne. Plus loin, s'élèvent en amphitéâtre des villages tellement entourés de verdure, qu'ils paraissent bâtis sur la cîme des bois. Dans le lointain, à gauche, l'horison est couronné par la route de Versailles,

et l'on aperçoit les premiers édifices de cette ville.

Les détails de ce charmant paysage, sont tels que les inventerait l'artiste du goût le plus parfait. La vue est agréablement frappée par la variété et le mélange des arbres. Le peuplier se balance avec grace au-dessus des taillis; près du chêne tortueux, le chataignier pousse ses tiges droites et polies, et le bouleau, par son feuillage élégant et son écorce argentée, augmente la richesse du coloris que présentent ces belles masses de verdure. Les sentiers qui traversent les bois, font opposition par leur sable rougeâtre, avec la teinte générale du paysage, et quelques places dépouillées de végétaux, offrent çà et là le même contraste. Enfin, les bâtimens sont répartis le plus heureusement du monde, et des moulins placés sur les hauteurs, dans le fond du tableau, complètent l'assemblage le plus pittoresque du repos de la solitude, et de l'activité qui règne autour des habitations de l'homme.

Il est neuf heures. Le soleil au tiers de sa

course, est dans tout son éclat, mais il n'a pas encore achevé de dissoudre le léger brouillard du matin. Toutes les sommités reçoivent une lumière pure, tandis que les fonds sont encore enveloppés d'une vapeur blanchâtre et transparente.

Nous remarquons d'abord le ton local, autrement dit, l'harmonie de couleur, qui règne entre la terre et le ciel, et qui est toujours décidée par l'état actuel de ce dernier. Le fond de la voûte céleste est d'un beau bleu ; de grandes masses de nuages éclatans de blancheur, contribuent à rendre le paysage lumineux, et, par suite de la sérénité de l'air, chaque objet se dessine d'une manière ferme, et présente, autant que l'éloignement progressif le permet, le coloris qui lui est propre.

Nous examinons maintenant les divers plans, en commençant par les plus rapprochés de nous.

A droite, une masse de terre et de rochers formant le sommet de la première éminence,

présente pour la couleur un riche encadrement. Un sable rougeâtre couvre presque toute la superficie, et le reste est revêtu de serpolet. La proximité des lieux fait que les couleurs sont peu altérées, et paraissent à peu près telles qu'elles sont; seulement nous observons dès ce moment que le vert est plus facilement modifié que le rouge, par l'interposition de l'air, car le serpolet a déjà pris une teinte moins crue, tandis que le sable conserve toute sa vivacité de coloris (1). Quelques arbres qui s'élèvent sur cette éminence, baignent pour ainsi dire, dans la lumière, de sorte que le côté opposé au soleil est à peine plus foncé

___

(1) Cette faculté d'être plus ou moins modifiées par l'air, a fait ranger plusieurs couleurs, le vert, par exemple, au nombre de celles qu'on appelle *fuyantes*, à cause de la teinte bleuâtre qu'elles prennent dans l'éloignement. D'autres, telles que le jaune et le rouge, ont été considérées comme *couleurs qui avancent*, mais cela est exagéré. Aucun objet coloré n'avance ou ne recule dans la nature. Tout est à sa place, et bien que le rouge soit plus apparent que le vert, comme il éprouve la modification qu'il doit éprouver, il ne paraît pas plus proche que le vert, à distance égale.

que celui qui le reçoit. Aucun corps environnant ne leur porte ni ombre ni reflet, et l'air circulant librement autour d'eux, leur donne un ton doux et vraiment aérien. La partie supérieure de ces arbres se dessine au-dessus de l'horison, ce qui donne lieu à une remarque intéressante. L'éclat de la lumière éblouit la vue; les feuilles qui se détachent sur le fond du ciel par leur propre coloris, semblent en prendre un bien plus vigoureux, et la comparaison qu'on établit entr'elles et ce fond lumineux, les fait paraître d'un vert noirâtre. Bien que cet effet soit une illusion, il est certain que l'artiste doit le rendre, parce qu'il ne peut espérer de le produire par l'éclat de son ciel.

Derrière ce monticule, est un côteau entièrement couvert de bois, qui descend rapidement dans la vallée. Les rayons du soleil ne font que glisser sur ce côteau, l'astre n'étant pas encore assez élevé pour l'éclairer complètement; aussi, la teinte générale est sombre et vigoureuse. Les arbres à demi-plongés dans l'ombre, paraissent d'un vert foncé, dans lequel le bleu commence à se

faire sentir ; mais l'uniformité de cette teinte est rompue par celle dont le soleil revêt quelques masses plus élevées, et le feuillage exposé au levant, paraît d'un vert éclatant et doré.

Au-delà, la lumière pénètre librement dans la vallée, par un large intervalle, entre la colline que nous venons de décrire et celle qui s'élève plus loin. La couleur tendre des prés et des champs vivement éclairés, contraste avec la couleur obscure de la colline, et cependant rien n'est tranché, tant l'air interposé met d'harmonie entre les divers plans. Le vert des prairies couvertes d'herbe nouvelle, est atténué malgré le jour vif qu'il reçoit ; seulement, il éprouve une modification plus *chaude*, et au lieu de prendre un ton bleuâtre, il prend un ton laqueux.

La seconde colline, disposée comme la première, reçoit aussi d'une manière oblique les rayons du soleil, et se dessine avec vigueur sur les plans environnans ; mais la masse d'air qui est entr'elle et le spectateur, étant plus considérable, il en résulte une mo-

dification plus forte, et un vert bleuâtre plus foncé.

Enfin, derrière ce plan, paraît une chaîne d'autres collines, qui forment l'horison et terminent la perspective. Elles se découpent sur le ciel d'une manière ferme, mais sans dureté, et nous remarquons aussitôt combien est faux ou exagéré le coloris des lointains dans la plupart des tableaux. L'impuissance de représenter les derniers plans dans leur véritable éloignement, fait que le peintre a recours aux couleurs qu'il appelle fuyantes, et prend le parti de peindre tout bleu ou tout violet. Nous avouons n'avoir jamais rien vu de semblable dans la nature. Nous avons vu souvent des lointains vaporeux, mais l'œil devinait à travers le voile dont ils étaient couverts, le vrai coloris de chaque masse; et lorsque le jour est pur, chacun peut se convaincre qu'à la distance de deux ou trois lieues, l'horison paraît d'un ton ferme, qui n'a aucune ressemblance avec les peintures dont nous parlons. C'est pour les lointains principalement, qu'on emploie ce coloris de convention, dont il a été question

plus haut, et les jeunes peintres ne sauraient trop étudier la nature, afin de s'en défaire.

A gauche du tableau, le regard plonge dans la vallée, presqu'à vue d'oiseau. Les arbres dont elle est garnie dans cette partie, sont environnés d'un léger brouillard que le soleil n'a pas encore dissipé, et qui donne à la verdure un ton grisâtre. Une route de chasse traverse le fond, et monte jusqu'au sommet d'un côteau peu rapide, qui s'étend presque jusqu'à l'horison. Le sable dont la route est formée, contraste agréablement avec les végétaux. Le côteau est entièrement couvert de bois, et son inclinaison lui faisant recevoir d'aplomb les rayons du soleil, le coloris a beaucoup de brillant, mais l'éloignement lui donne une teinte légère de laque.

Au-dessus, paraissent quelques lignes de terrain, formant le plan le plus reculé, et l'on distingue les arbres de la route et plusieurs édifices. Ce plan est nécessairement le plus vaporeux, mais il ne l'est pas autant que la plupart des peintres seraient tentés de le faire, et l'on aperçoit des différences sen-

sibles dans le coloris des arbres, des terrains et des bâtimens. Cela n'est difficile à peindre que parce qu'on n'observe pas assez, et qu'on aime mieux faire de tradition.

Au milieu, la vallée se déploie. Plusieurs sortes de cultures offrent à l'œil une verdure différente. Un air pur, une lumière vive répandus sur toute la surface, modifient le coloris d'une manière égale; mais, selon que les champs sont d'un vert plus ou moins foncé, ils prennent une teinte plus ou moins laqueuse.

L'étang réfléchit l'azur du ciel, et les arbres qui sont sur ses bords, s'y peignent avec des couleurs aussi vives que celles qu'ils ont réellement. La difficulté de rendre cet effet avec justesse, et de manière à ne pas faire prendre l'image réfléchie d'un corps pour un corps même, a réduit les peintres à prendre le parti d'affaiblir la réflexion à un degré considérable. Cette imitation est d'autant plus fausse que l'eau est plus pure, car il n'y a que l'eau trouble qui altère le coloris des objets qu'elle réfléchit. C'est par un dessin plus incertain, selon que la surface est plus

ou moins agitée par le vent ou par le courant, que l'artiste doit mettre de la différence entre l'objet et son image.

Plus loin, les villages vus à une grande distance, se dessinent d'une manière vague; mais ils sont très-apparens, par l'éclat que le soleil leur donne. La partie éclairée des bâtimens est d'un blanc tirant sur le jaune, et celle qui est dans l'ombre, est d'une teinte très-indécise, tirant sur le bleuâtre. Ces diverses couleurs sont d'accord par leur ton avec celle qui domine dans le paysage, et l'examen détaillé que nous venons d'achever, nous a fait sentir bien plus fortement l'harmonie qui y règne.

C'est ainsi qu'il faut étudier la nature, pour ne pas tomber dans un coloris factice. Chaque heure de la journée, chaque variation dans l'atmosphère, amène des changemens qu'on ne devine pas, qu'on ne peut inventer. Il faut donc, pour ainsi dire, les apprendre par cœur, et le seul moyen, c'est de les observer sans cesse. Nos plus habiles paysagistes, parmi lesquels on doit citer MM.

Bertin, Bidault, Demarne, Watelet, sont loin de la perfection, sous le rapport du coloris. Les jeunes peintres sont naturellement portés à prendre un de ces habiles maîtres pour modèle, et souvent ils ne s'approprient que leurs défauts. Nous ne voulons nous ériger ni en juge ni en dispensateur de réputation, cependant nous croyons devoir, dans l'intérêt des élèves, leur dire ouvertement notre avis, même sous d'autres rapports que celui de la couleur. Tâchez donc de prendre l'élégance de dessin de M. Bertin, mais fuyez sa sécheresse et son ton grisâtre et froid. Imitez le vaporeux de M. Bidault, mais n'imitez pas son incorrection et son coloris uniforme. Etudiez les lointains de M. Demarne, l'un des coloristes les plus vrais, mais ne copiez ni ses eaux, ni ses arbres. Recherchez l'élégance, la beauté des masses, la précision des détails, la richesse de coloris de M. Watelet, mais en évitant son ton violâtre. On ferait assurément un bon modèle, en réunissant les qualités précieuses que nous venons de citer ; mais il en est un meilleur auquel nous vous avons déjà conseillé de vous attacher, c'est la nature. Elle seule ne vous induira jamais en

erreur; elle seule donnera de la vie à vos ou-
vrages. En la prenant toujours pour type, vous
ne ferez pas de ces tableaux de fantaisie qui ont
le malheur de plaire au public ignorant, et vous
pourrez espérer de faire des imitations vraies,
qui obtiendront le suffrage des gens éclairés.

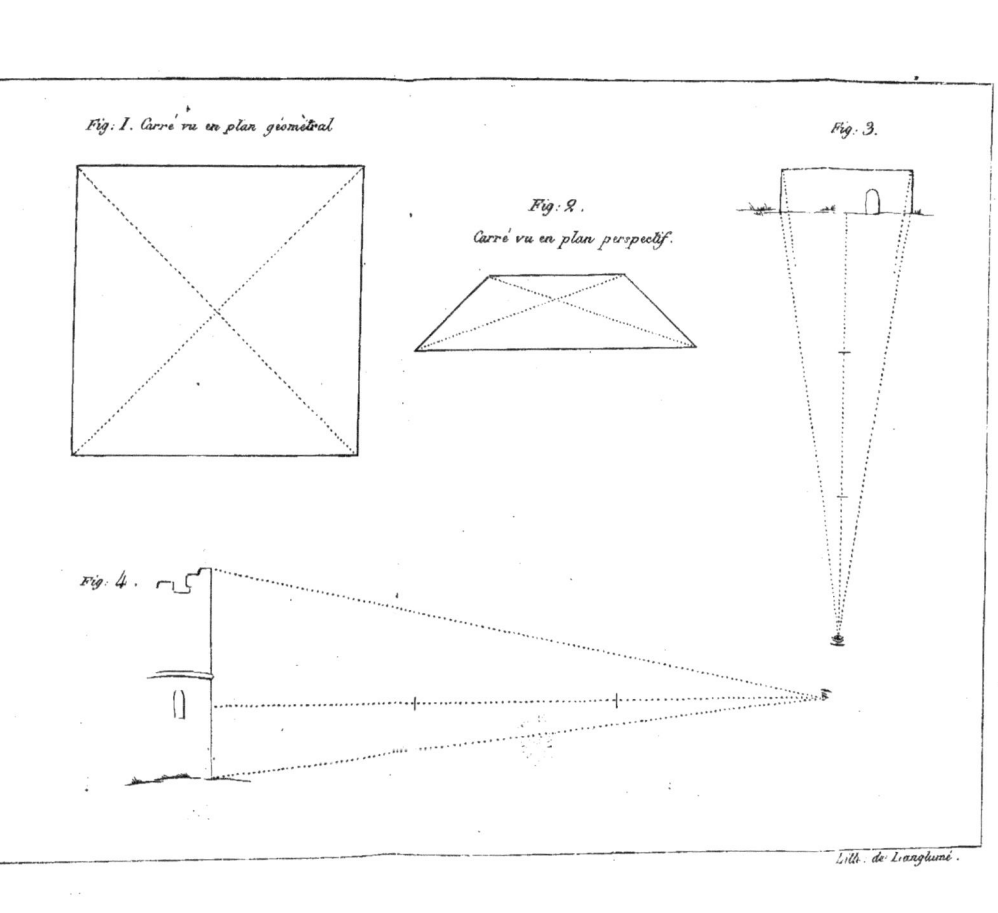

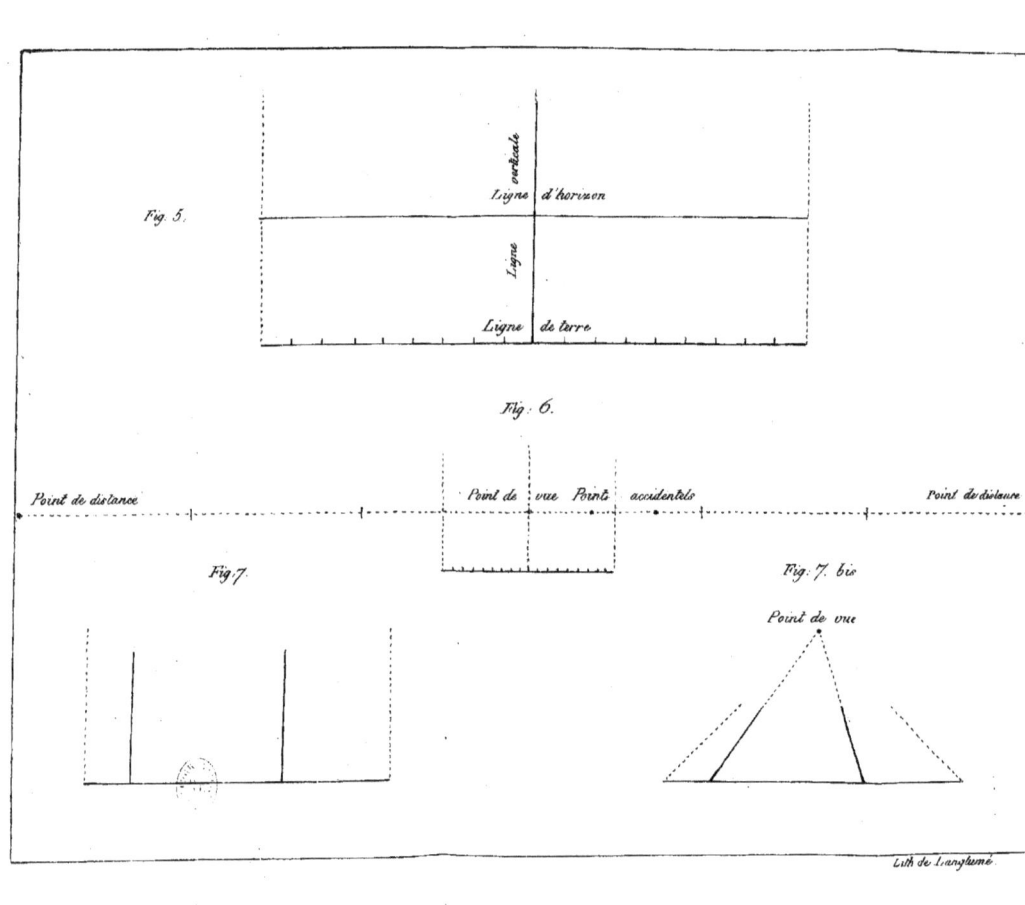

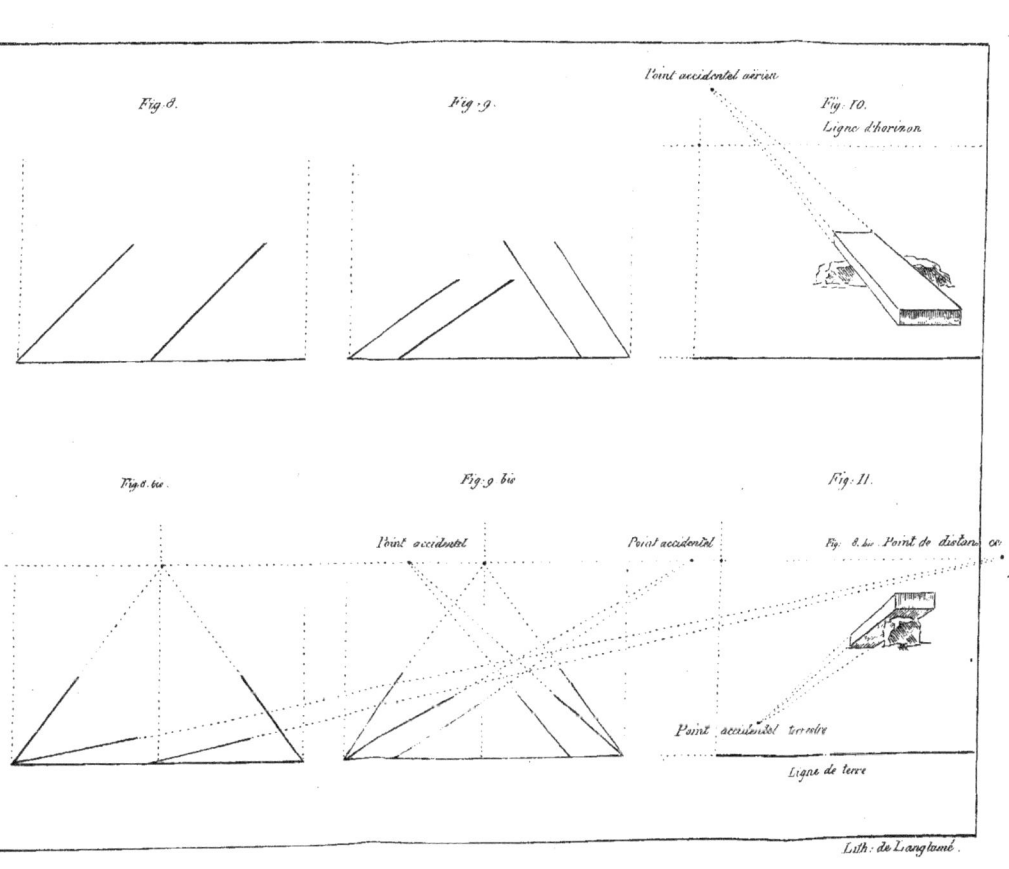

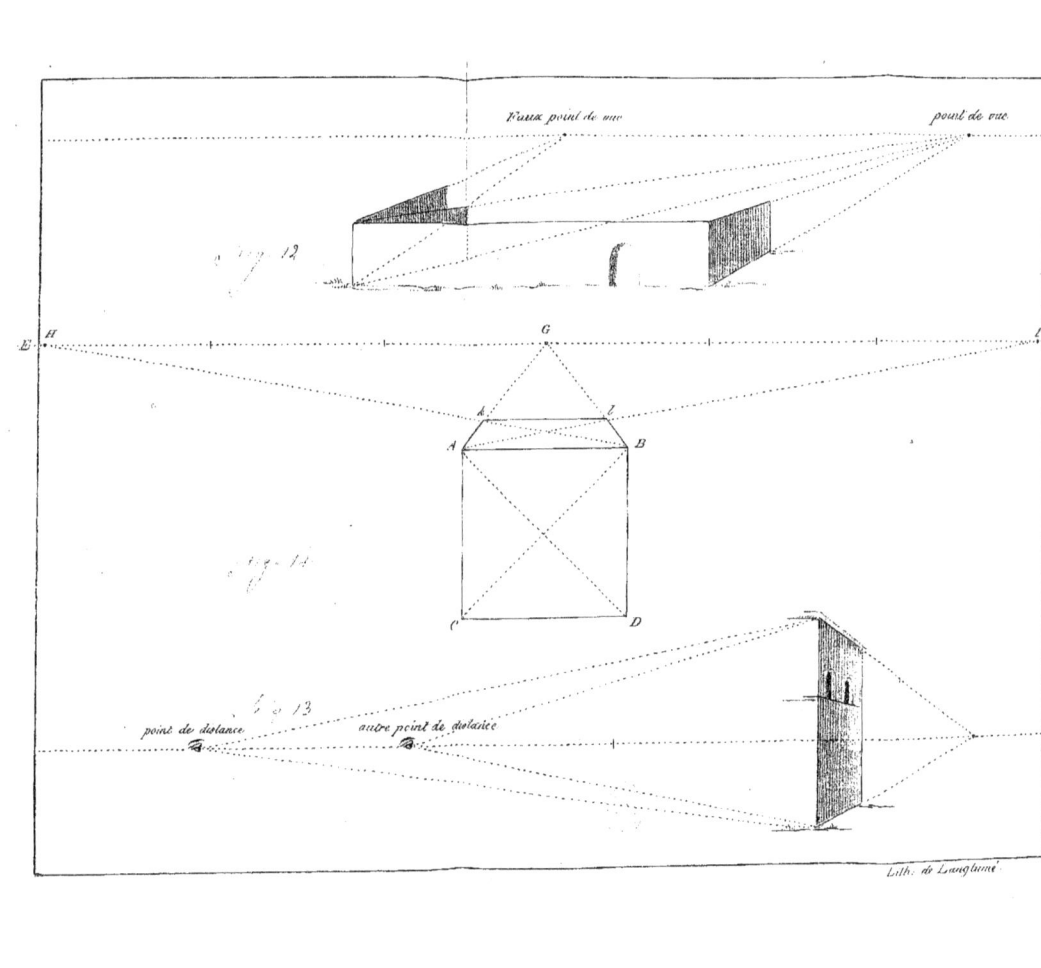

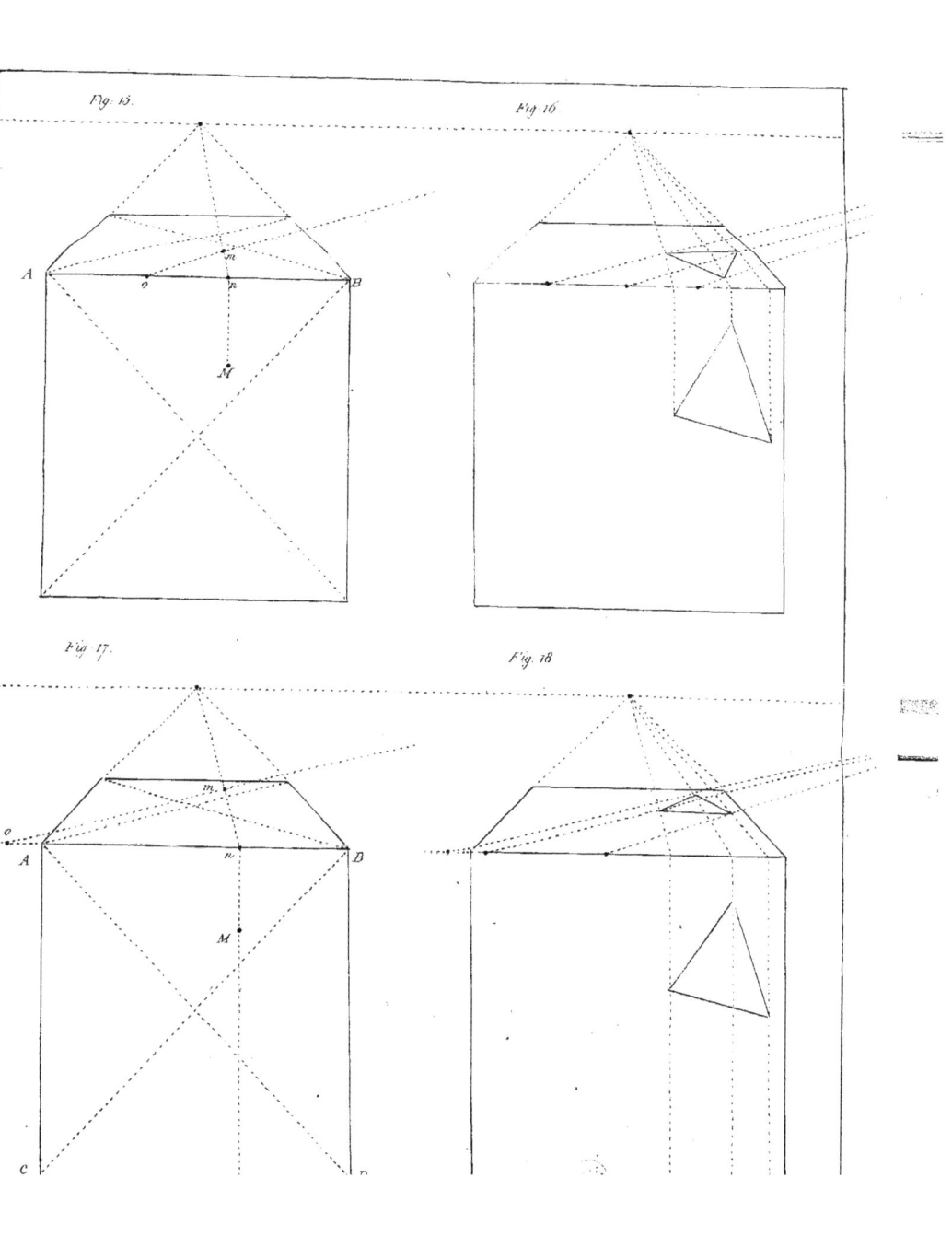

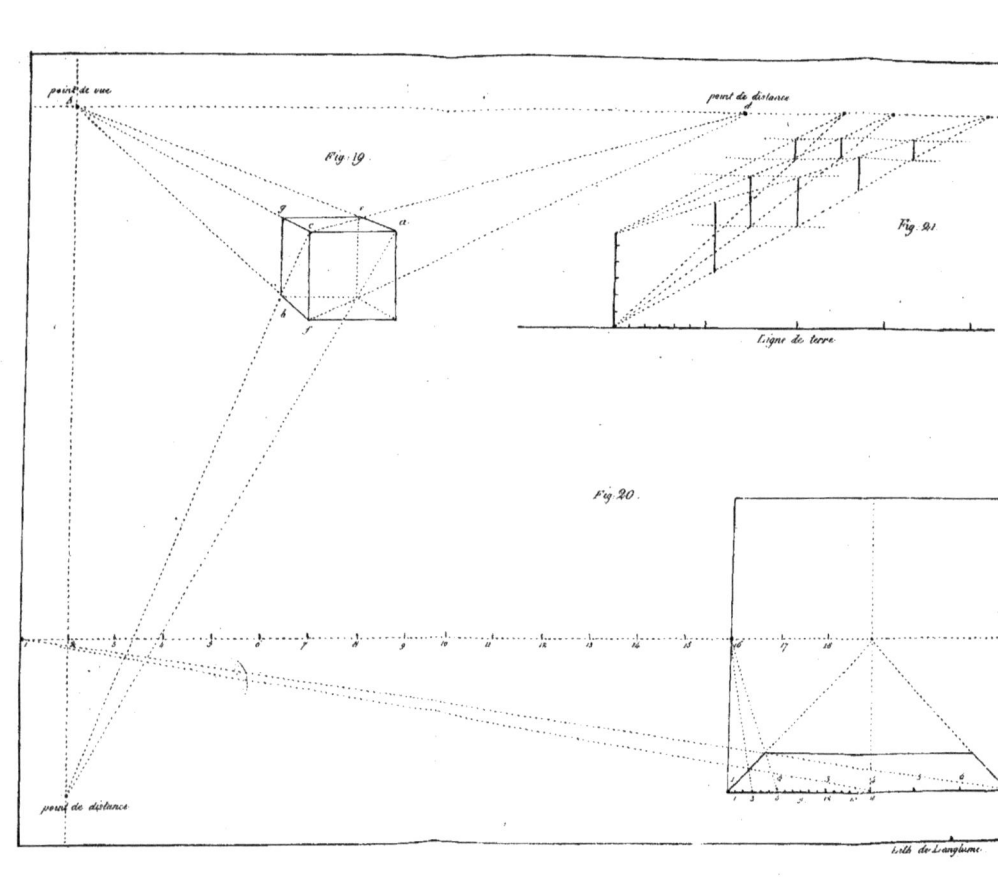

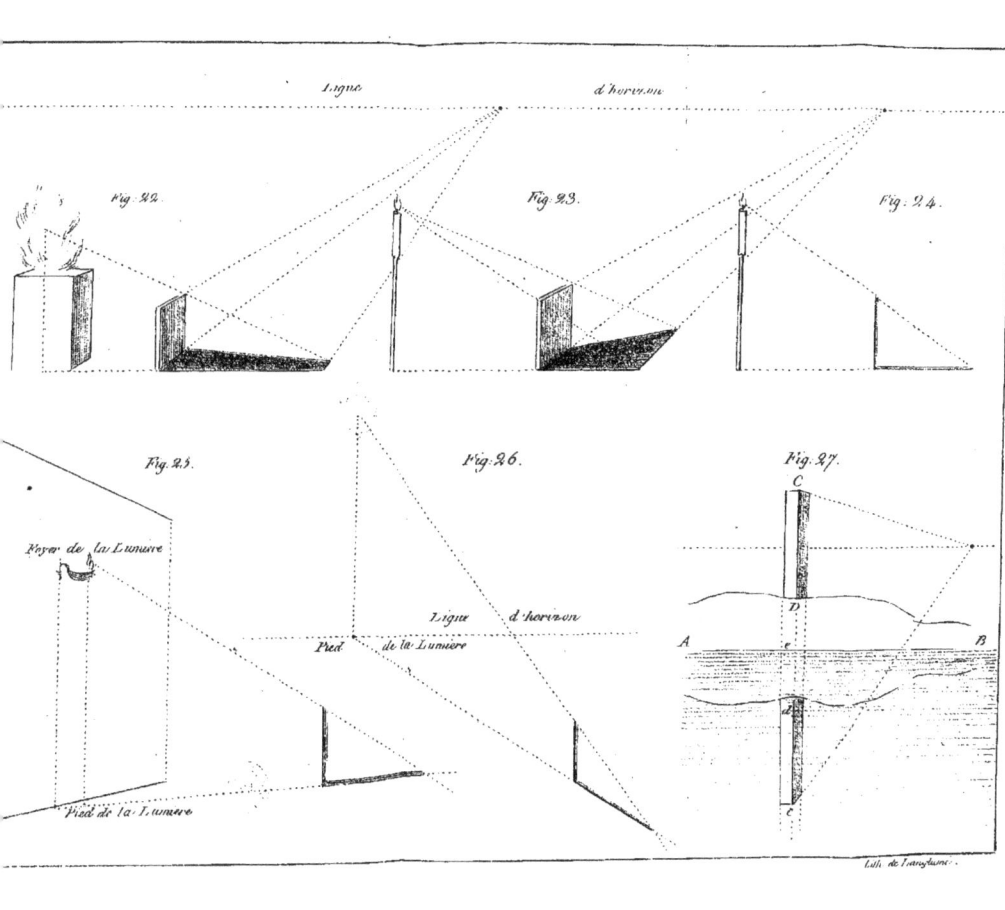

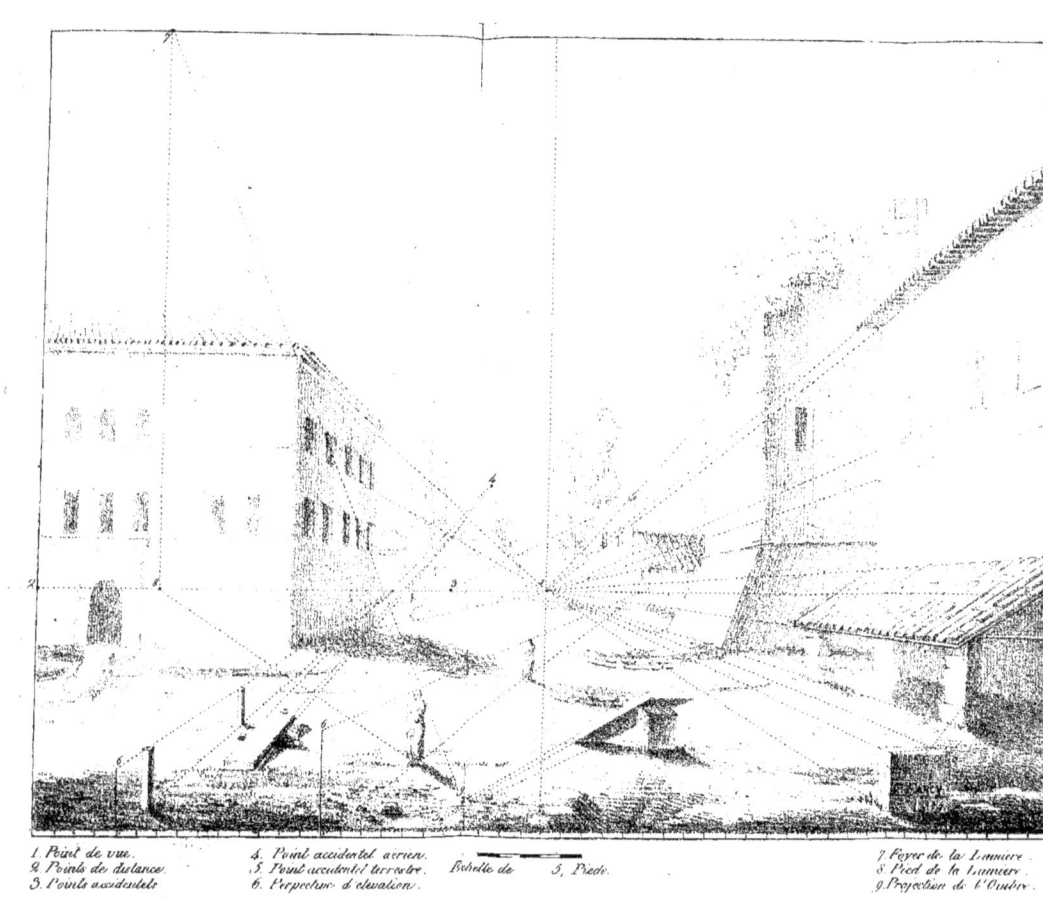

1. Point de vue.
2. Points de distance.
3. Points accidentels.
4. Point accidentel aérien.
5. Point accidentel terrestre.
6. Perspective d'élévation.
7. Foyer de la Lumière.
8. Pied de la Lumière.
9. Projection de l'Ombre.

Échelle de 5 Pieds.

www.ingramcontent.com/pod-product-compliance
Lightning Source LLC
Chambersburg PA
CBHW071410220526
45469CB00004B/1237